而政善昭

東城而流

遂昔著弥形弥跡二

時之申馳而成化當

尝觀

學

之

世

以仙

德而遠知道

及于晦朝

歸真則遯逸後

越世金容

掩色不鏡三千之光

鹿象開窟空遍四空

相求是散
廣被掖

含類粉三跡

遺訓遐宣

道尊十

雖道地

道然

迷而

真教耀仰莫伽一其

音歸曲臨字

馬遵邪已

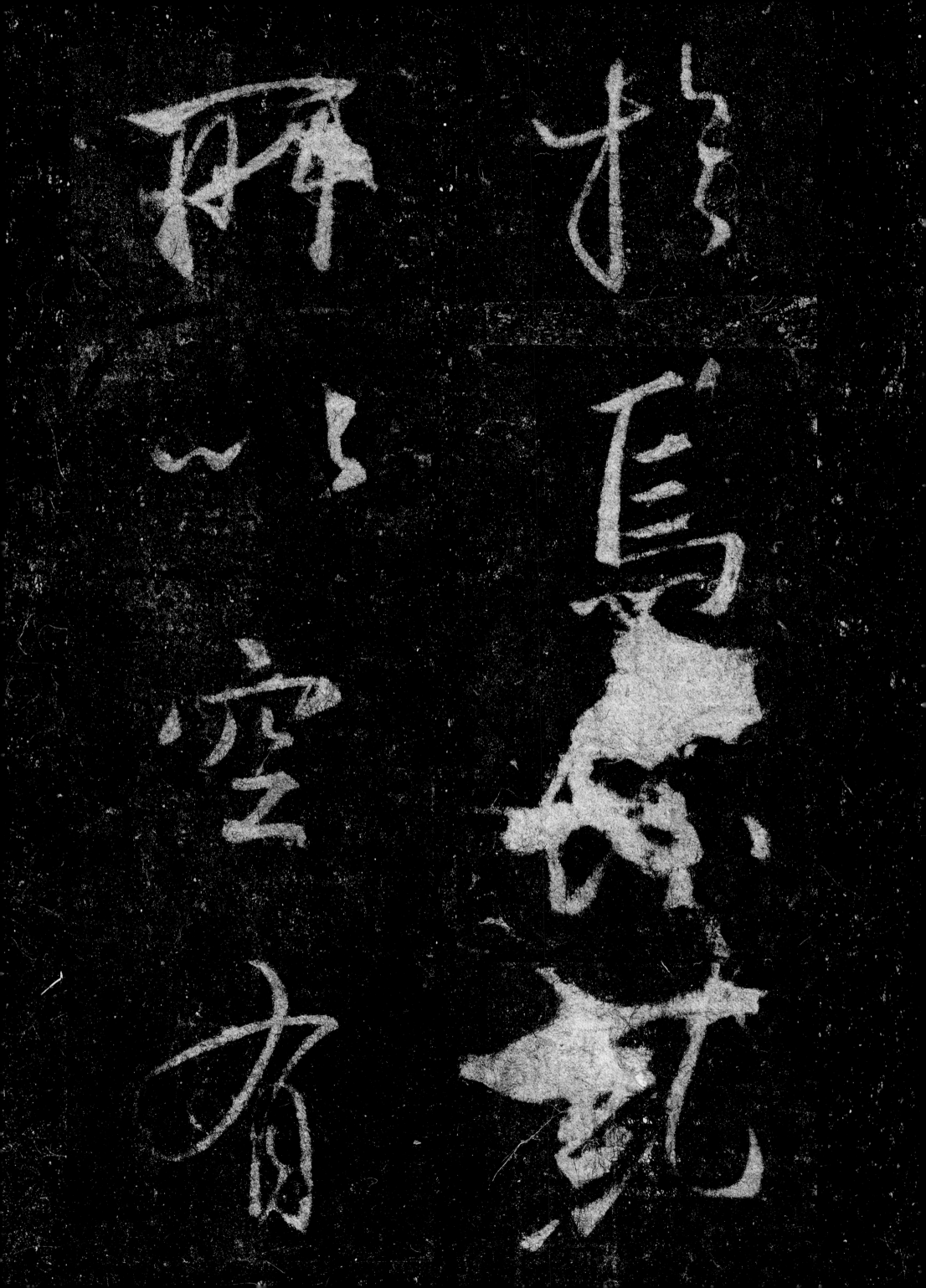

指烏萬

醉空有

立論或當俗而是惟

大小之兼不法時而

陛瞽婆

替法

皆師

者者

法門之領

袖也多懷

貞敏早悟三空之心

丧契神情

先芑四忍

之行松風求月来弄

津其清華

仙霄閬珠館

雄方其朗潤故以智

過無罣神

測求形超

立塵而迴　出隻千古

而無對凝

心内境悲

正法之陵

屋極靈宝

門慨深文
之記誄思